编者的话

　　为满足广大美术爱好者学习和欣赏中国画的需要，汲取中国传统绘画艺术题材的精华，我们特编辑出版《临摹宝典——中国画技法》系列丛书，这也是在我社之前出版《学画宝典——中国画技法》系列丛书的基础上进行提升。意在引导读者在创作时有个形象的参照，通过学习范图的步骤演示，领会用笔用色要领及作画程序。读者可任意挑选书中的构图进行临摹、比较。当然，在临摹过程中，会因各种因素的作用而呈现迥然相异的效果，正如国画大师齐白石所言："学我者生，似我者死"的艺术哲理，即传统绘画上讲神妙、重笔趣、求气韵，从而达到画面意境的深邃情趣。

　　本系列丛书选入画家，均是在各传统题材中最擅长，最娴熟者，每分册由两位作者编绘，有画法步骤解析、作品欣赏等，信息量大，可选性强，读者可从中探究独到的艺术特色和技法。希望这套丛书能成为您案头学习中国画的首选资料，为日常的创作带来一些帮助。

林培松　笔名霏松，1944 年生于福州，现为中国艺术研究工作委员会常务理事，中国国家美术创作研究院院士，中国国学研究会研究员，中日韩艺委会委员，高级美术师，福建省美术家协会会员，福建省民盟书画学会常务理事，福建省军区、省、市老年大学山水画提高班教师，福建省精艺书画院常务副院长。曾多次出访日本、韩国、马来西亚、泰国及中国台湾等国家和地区进行文化艺术交流及作品展。

沈逸舟　1968 年生于福建诏安，1989 年毕业于漳州师范学院中文系，1996 年结业于中国美术学院国画系。

　　现为诏安县政协常委，福建省美术家协会会员，福建省书法家协会会员，诏安县第一中学美术教师，诏安县美术家协会理事，沈耀初国画艺术研究会理事，诏安书画院画师。

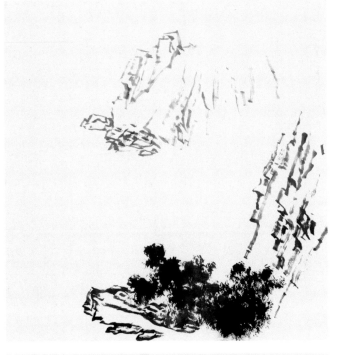

《轻舟泛波》画法步骤

　　步骤一：确定山石近中景位置，以线条勾出山石纹理，用石獾笔中墨蘸浓墨点垛出前方树木。

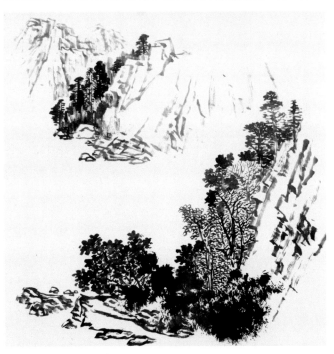

　　步骤二：视画面布局，在右下角用混点、双钩、有骨法和没骨法画出相互穿插、疏密浓淡的树林，强调画面近景。

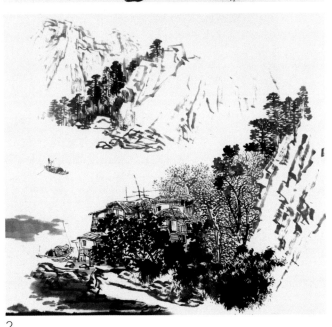

　　步骤三：逐渐突出画面主体，点缀丛林间渔村水榭，江畔泊舟，增添画面内容和空间感。

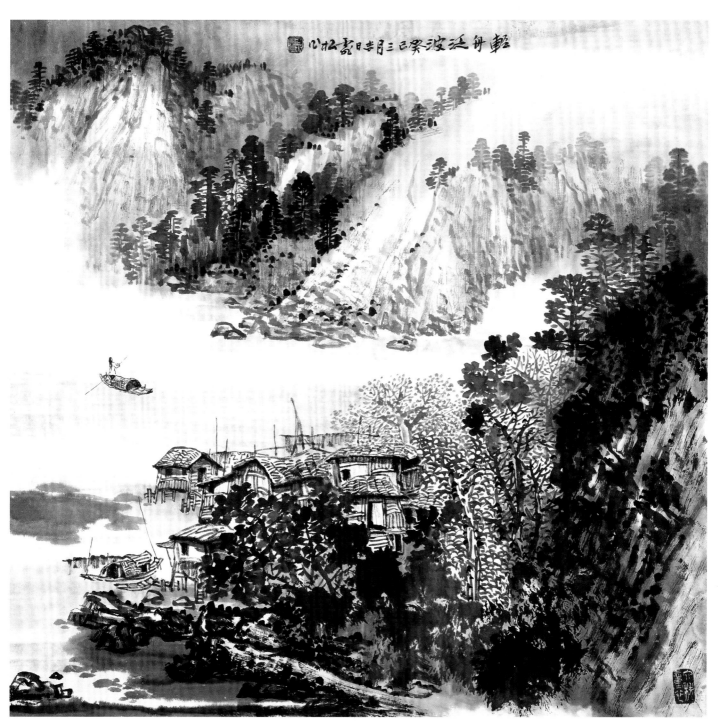

轻舟泛波　林培松

　　步骤四：细心收拾，渲染烟云，加强山石的明暗面，运笔以点、擦、皴染并用。注意山石线条要画得有弹性及张力，切忌"呆板"，墨韵要有浓淡变化。最后题款、钤印，完成画面。

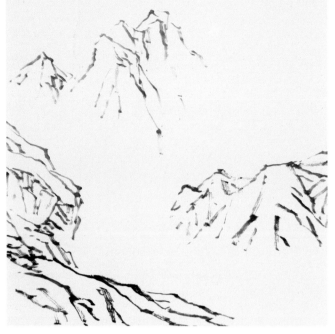

《山里人家》画法步骤

步骤一：考虑作品开合和块面的安排定位，用披麻、折带等皴法淡墨勾出山脉的大体走势，亦可用中锋、侧锋交替使用。

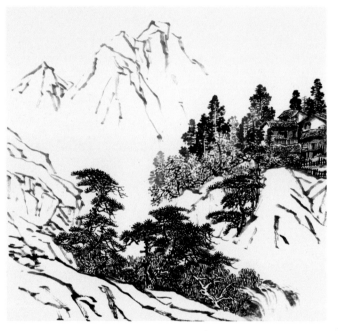

步骤二：松树用没骨法或有骨法画出，分层次添上松针，注意浓淡变化。双钩树和点叶树穿插其中，行笔应流畅、灵动。画出房屋农舍，屋后点缀出浓淡变化的树林，树木用浓破淡或淡破浓的方法来处理。

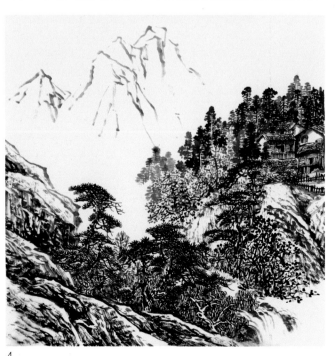

步骤三：逐步过渡近景、中景、远景的山石皴擦和虚实关系，凸显画面层次及主体，在留白处画出小溪瀑布。

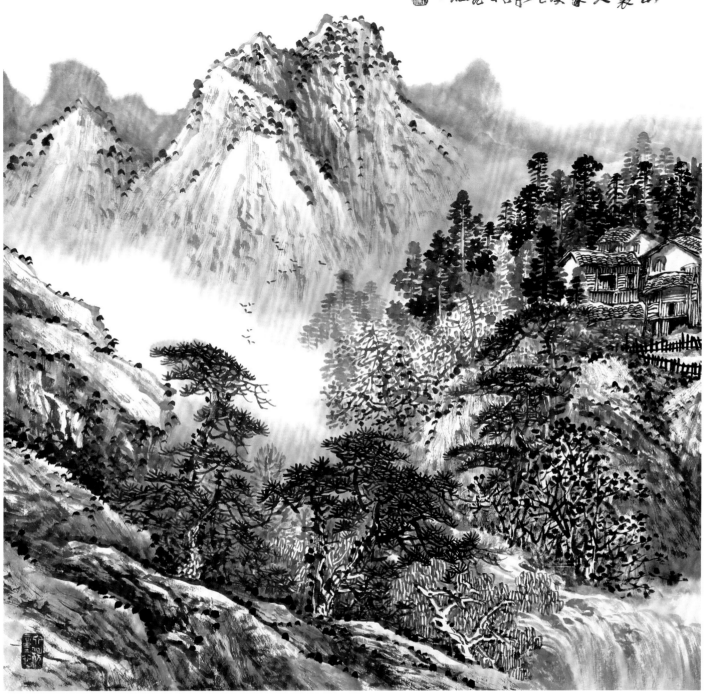

山里人家　林培松

　　步骤四：审视画面，逐步点染，根据画面气势染出缭绕的烟云，缥缈的雾霭，再添画树枝及远处飞鸟，增强画面动感。最后，题款、钤印，完成画面。

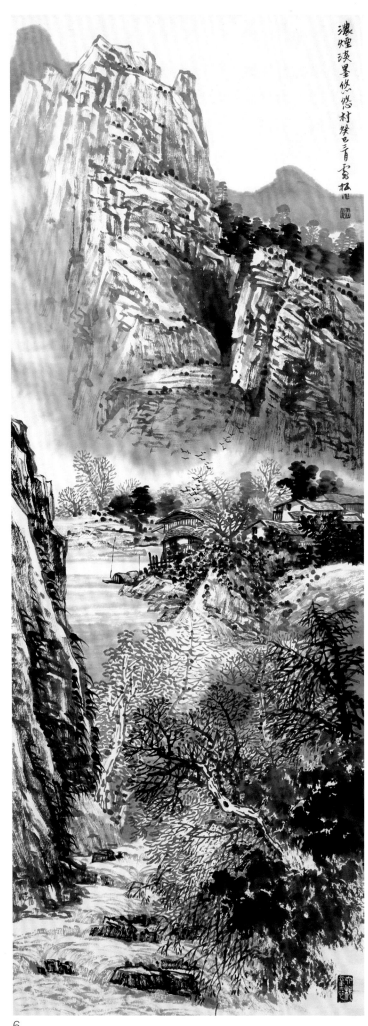

浓烟淡墨悠悠村　林培松

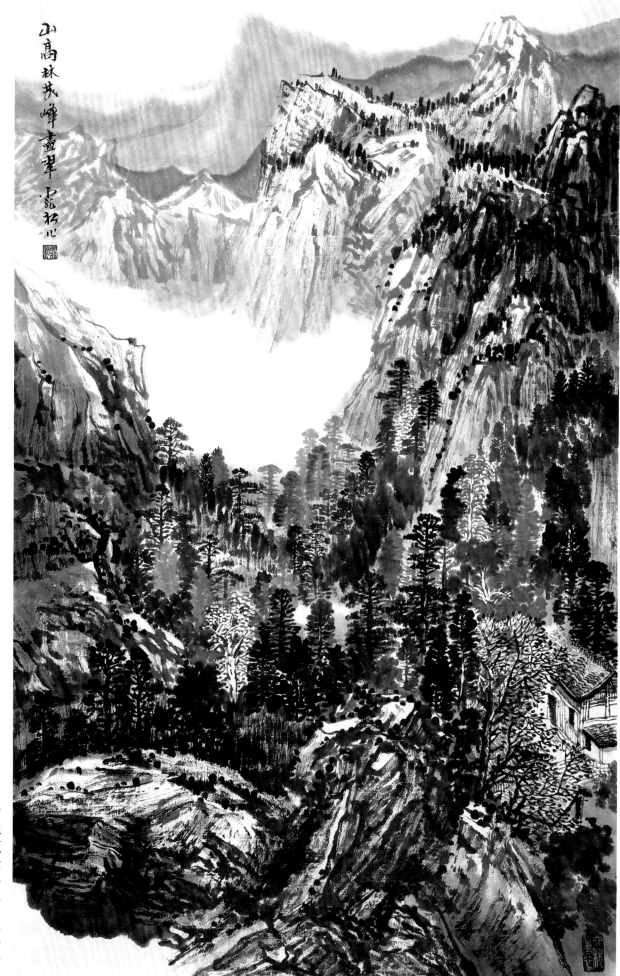

山高林茂峰尽翠　林培松

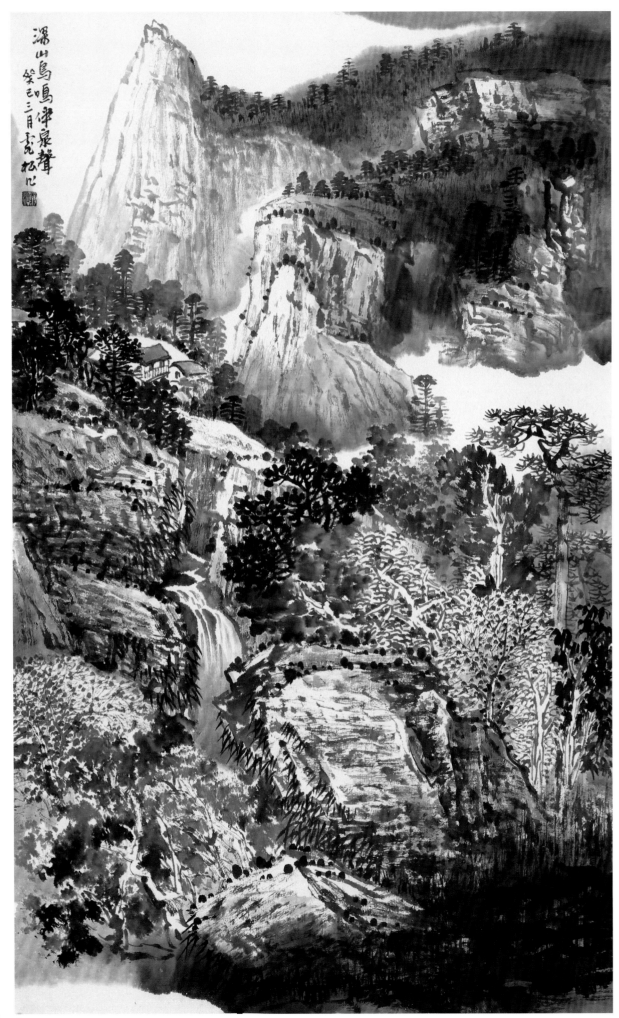

深山鸟鸣伴泉声 林培松

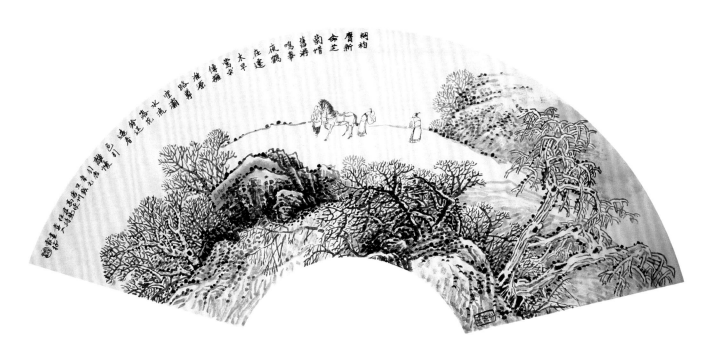

芝兰惜旧游　林培松

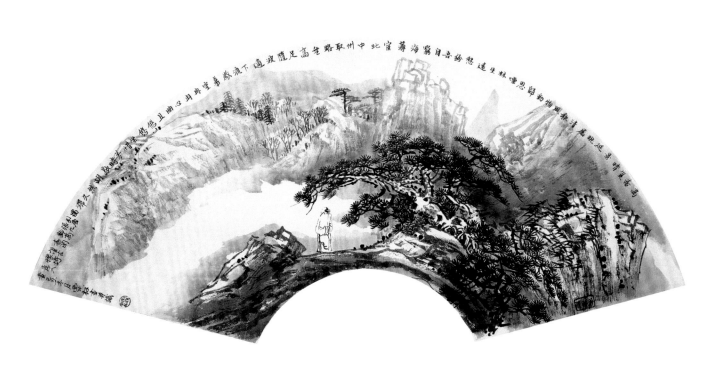

高斋复晴景　林培松

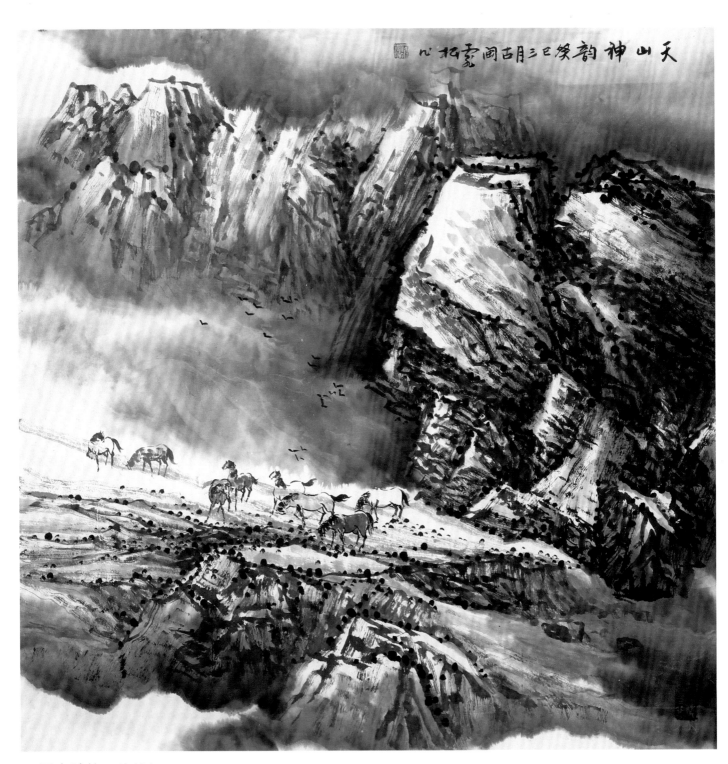

天山神韵 林培松

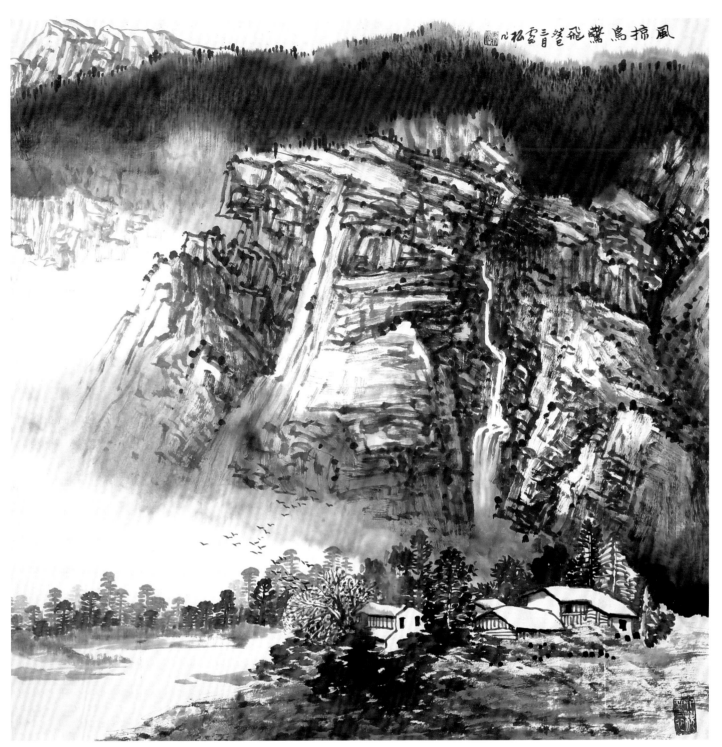

风掠鸟惊飞　林培松

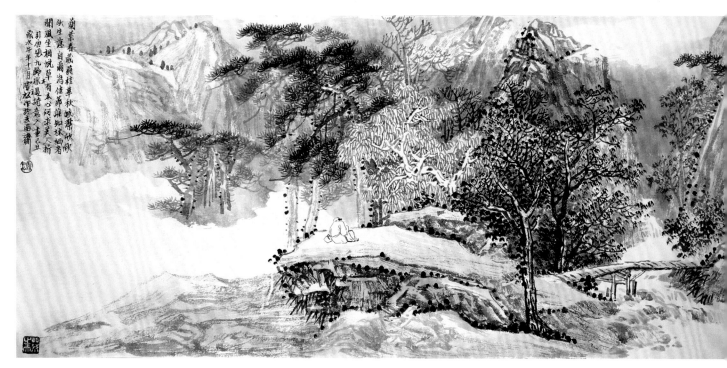

闻风坐相悦　林培松

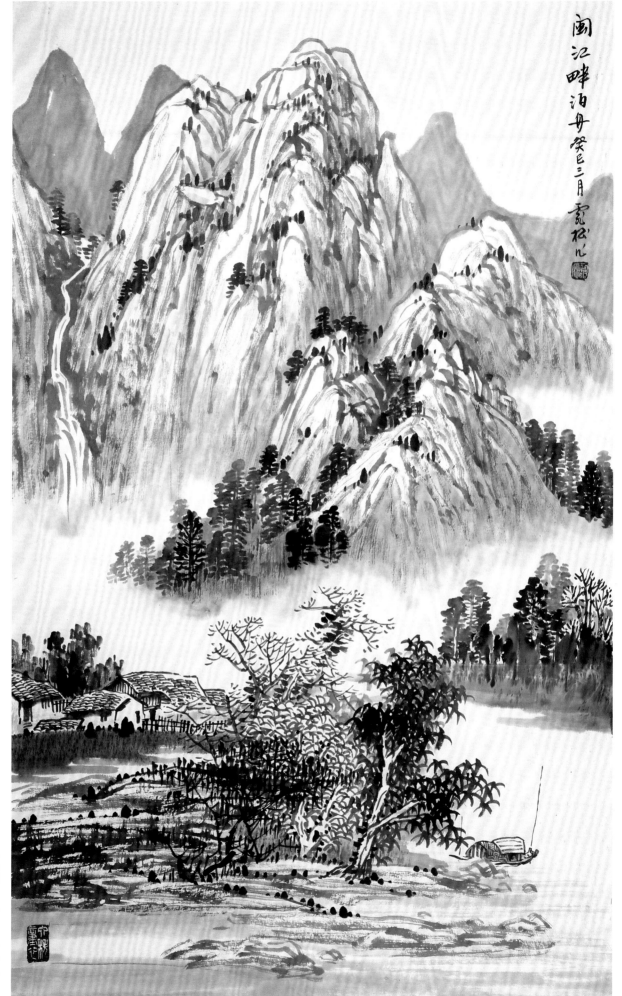

闽江畔泊舟笑巳三月霓松儿

江畔泊舟　林培松

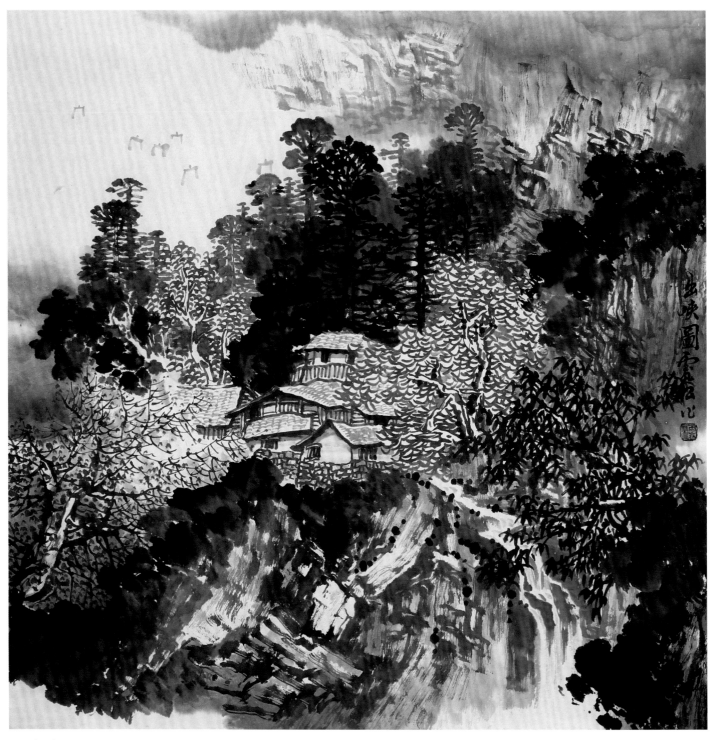

出峡图　林培松

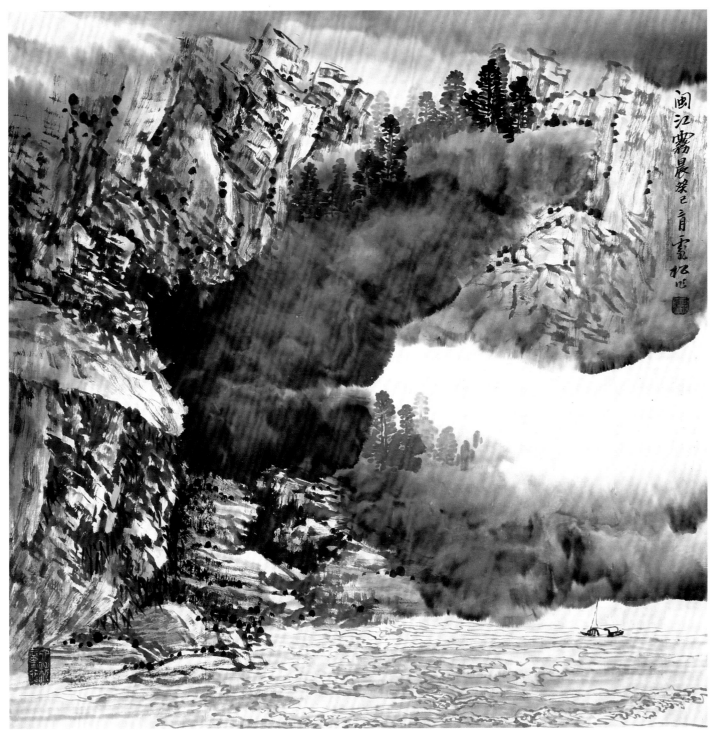

闽江雾晨　林培松

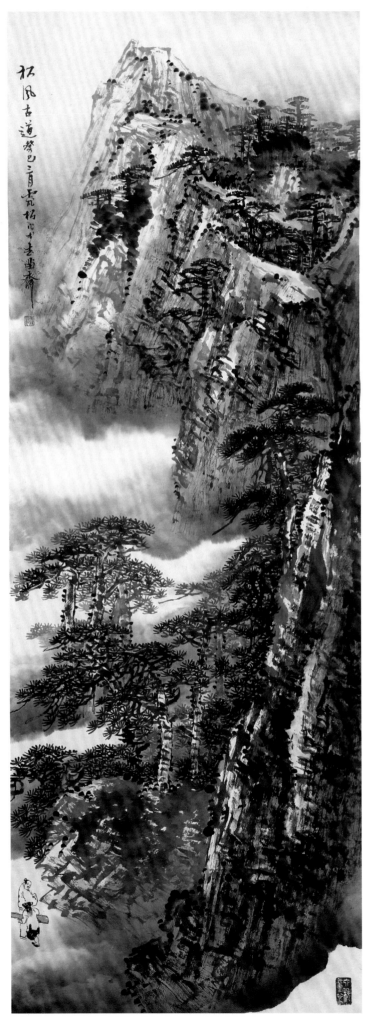

松风古道　林培松

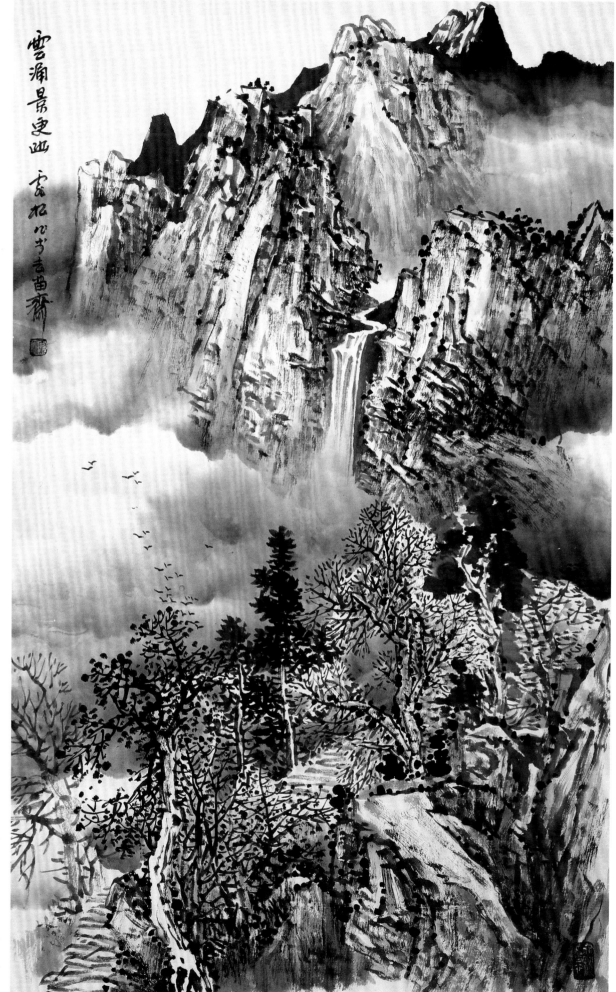

云涌景更幽　林培松

《江村清晓》画法步骤

步骤一：先画两组树丛，勾、皴、擦结合表现树干，点叶、夹叶并用，以分出树的层次、墨色变化，预留建筑物的位置。

步骤二：画出山坡，形成一组树石。从前面的山石起手，先主后次，层层生发。在预留的位置补上屋宇。

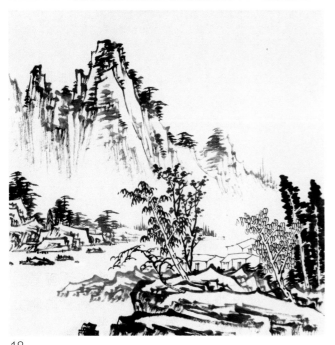

步骤三：画出中景。先画溪旁山坡，接着由前至后层层画开。画好中景峰峦，留出烟云位置。

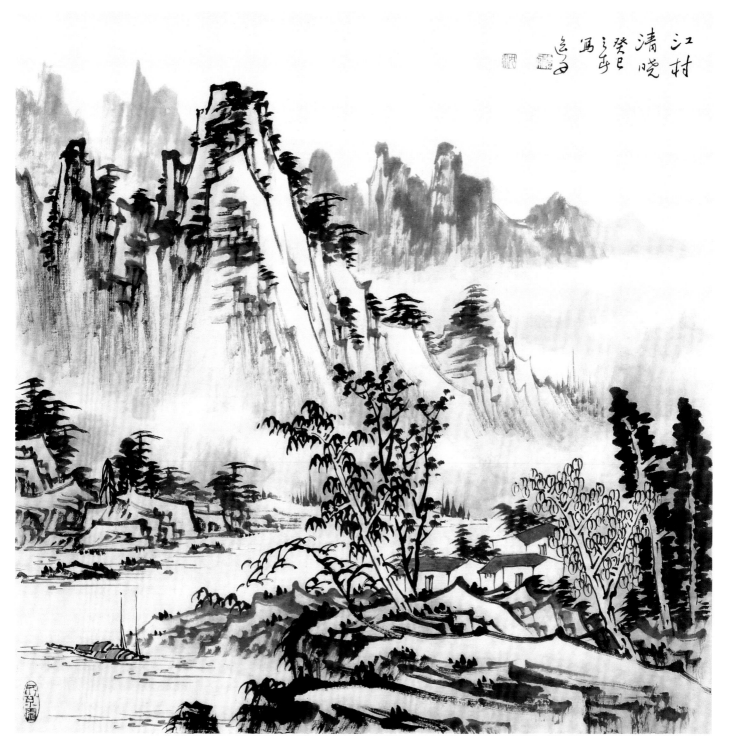

江村清晓　沈逸舟

　　步骤四：用淡墨皴擦出远山，顺势染出层次。添画岸边小舟和溪水，墨稿完成。整体调整，笔墨结构不到位的地方可进行补笔，烘染不够时可再积染。最后题款，用印。

①

②

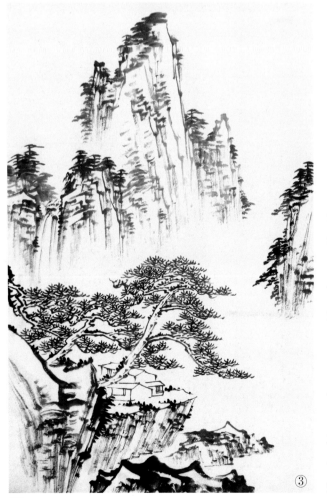

③

《春山松云》画法步骤

　　步骤一：用较浓的墨色中、侧锋兼用，画出有虚实变化的近景山崖、坡石。再勾画出松树枝干，注意树枝穿插变化。

　　步骤二：添画松针、近景山崖、坡石。可先勾后皴或边勾边皴，画出山崖、坡石的形状及质感。

　　步骤三：画出中景主峰，飞瀑及侧面山峰，主峰宜高耸，侧峰环拱，有主宾呼应之势。

　　步骤四：用淡墨拖染远山，以留白法染出云气、层次，增加山峰浑厚感。补上小船、流水。整体调整时可局部反复渲染、皴擦，加强层次，直至所需效果。

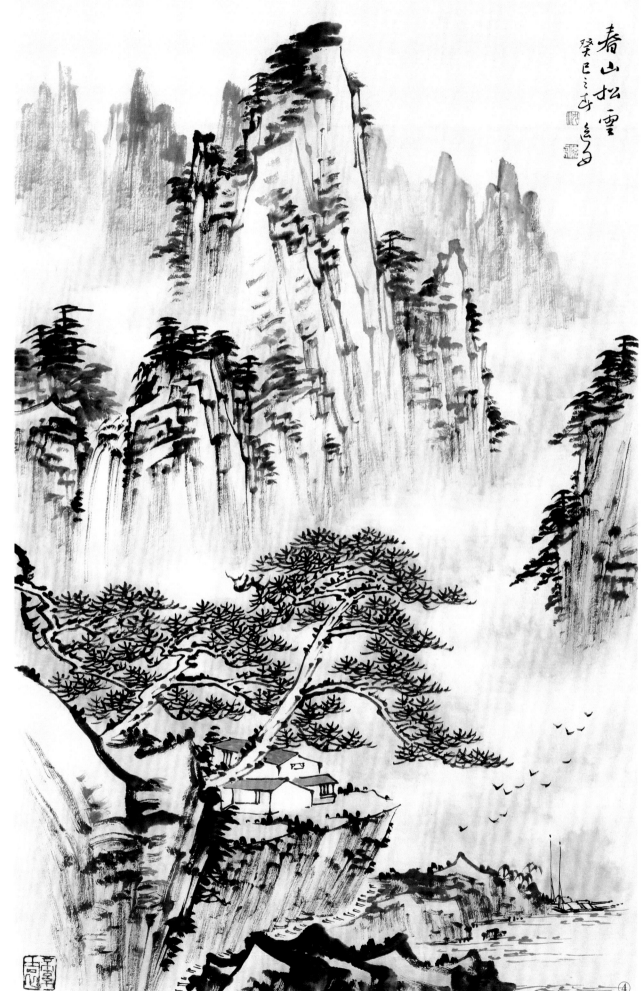

春山松云

春山松云　沈逸舟

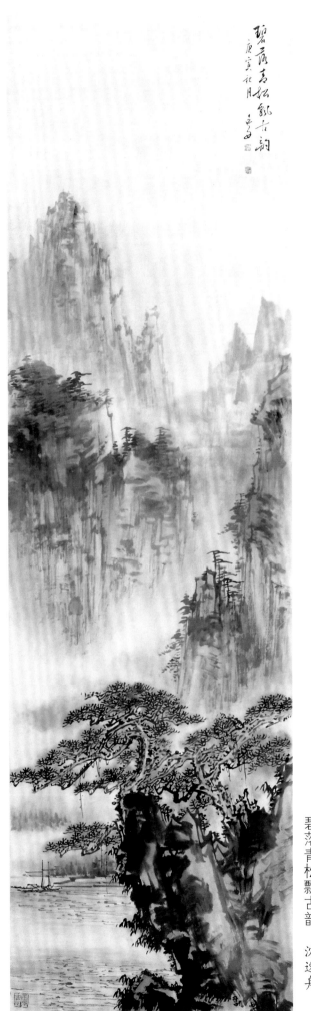

碧落青松飘古韵　沈逸舟

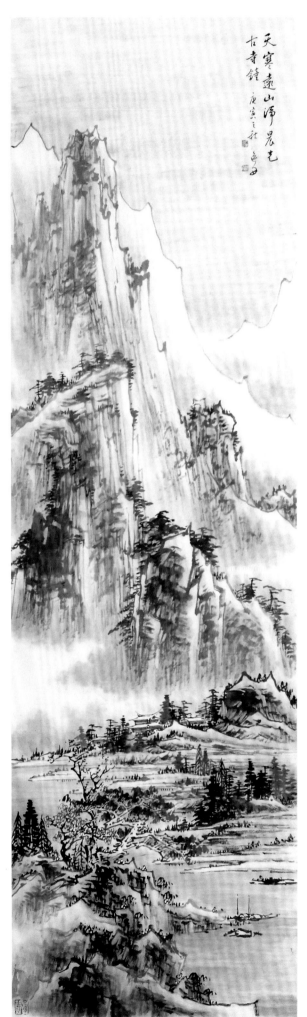

天寒远山净　沈逸舟

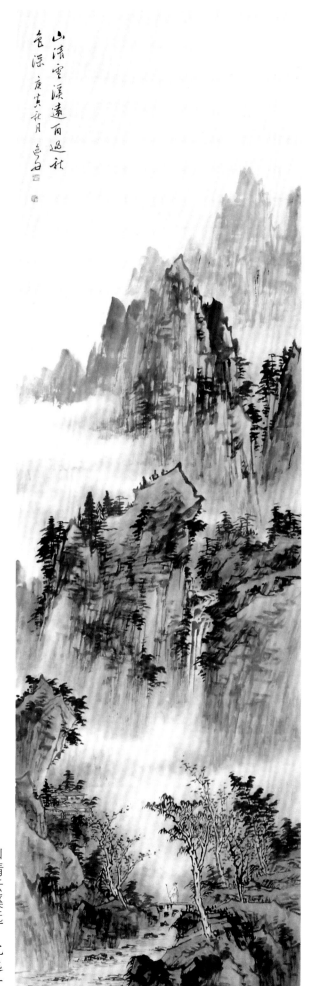

山清云溪远　沈逸舟

山空夜有音　沈逸舟

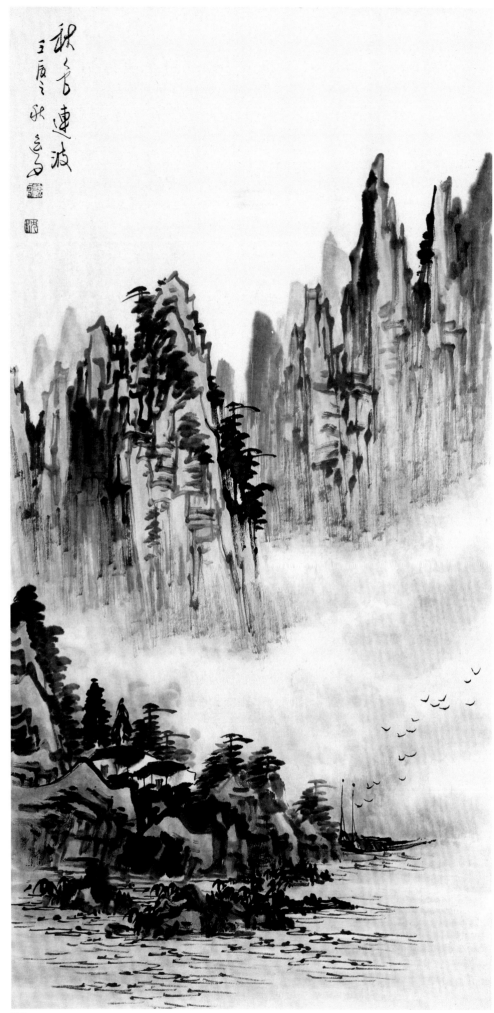

秋色连波　沈逸舟

24

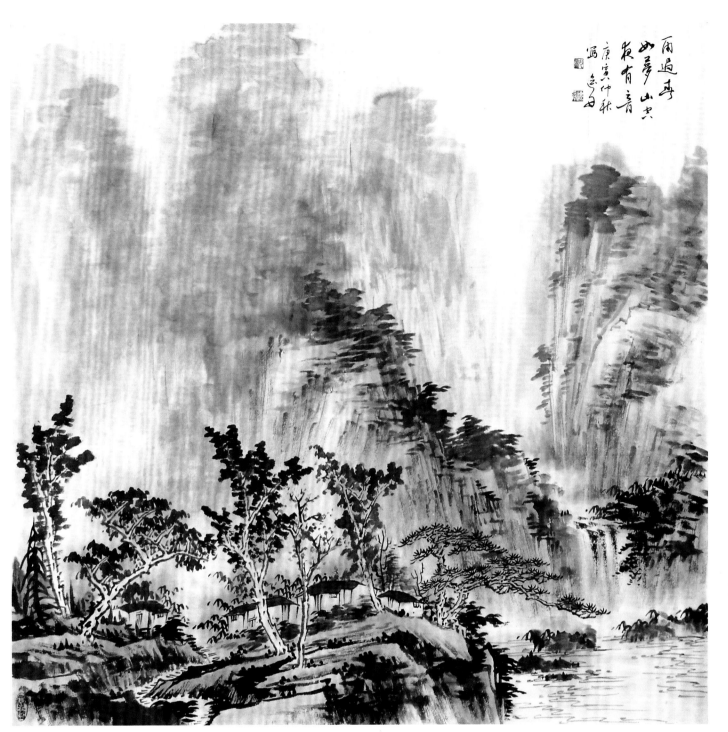

雨过寻
幽梦山中
岚有音
庚寅仲秋
写意

再过春如梦　沈逸舟

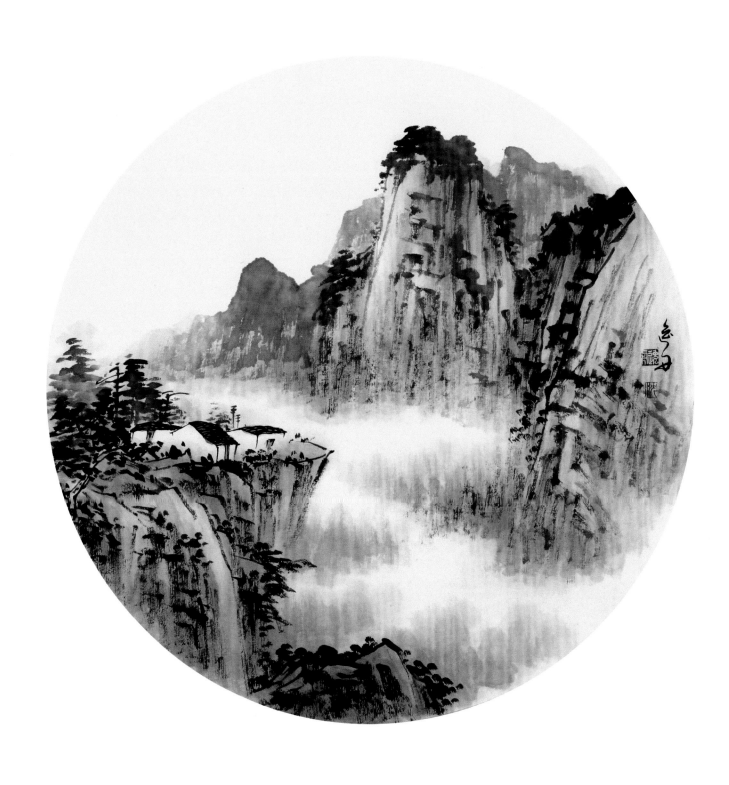

幽　谷　沈逸舟

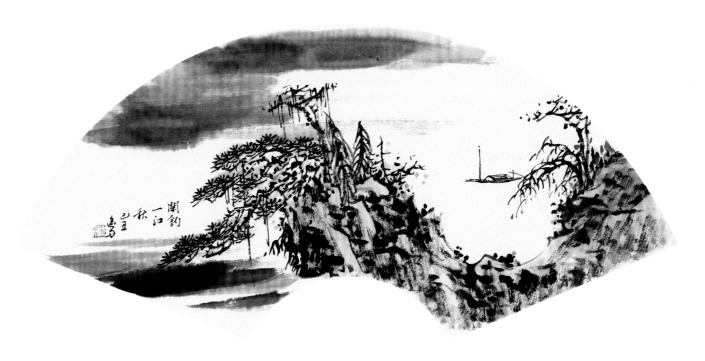

闲钓一江秋　沈逸舟

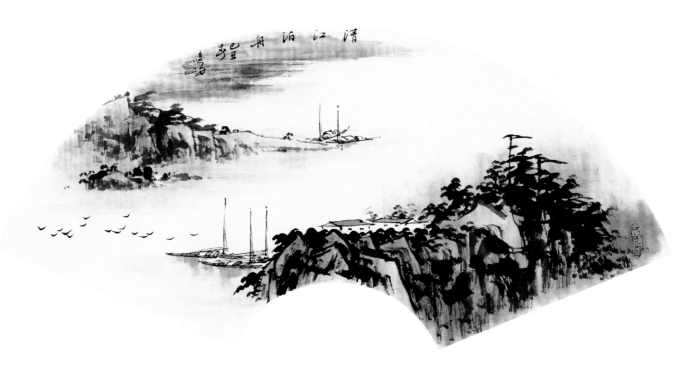

清江泊舟　沈逸舟

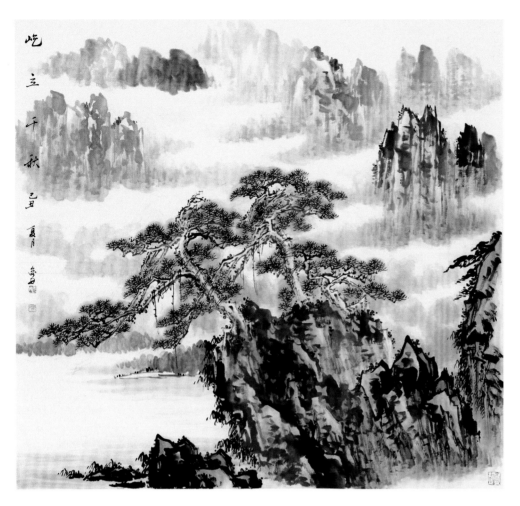

屹立千秋　沈逸舟

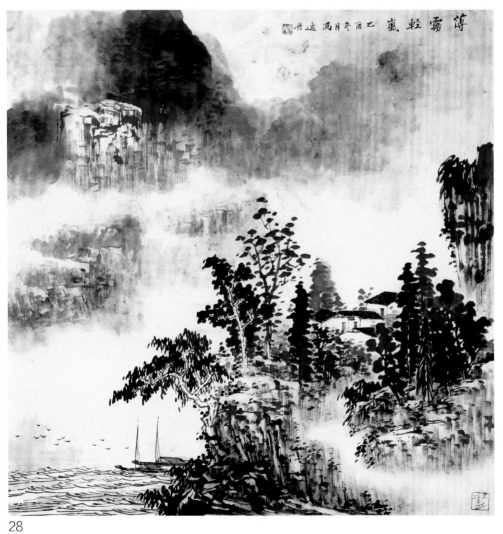

薄雾轻岚　沈逸舟

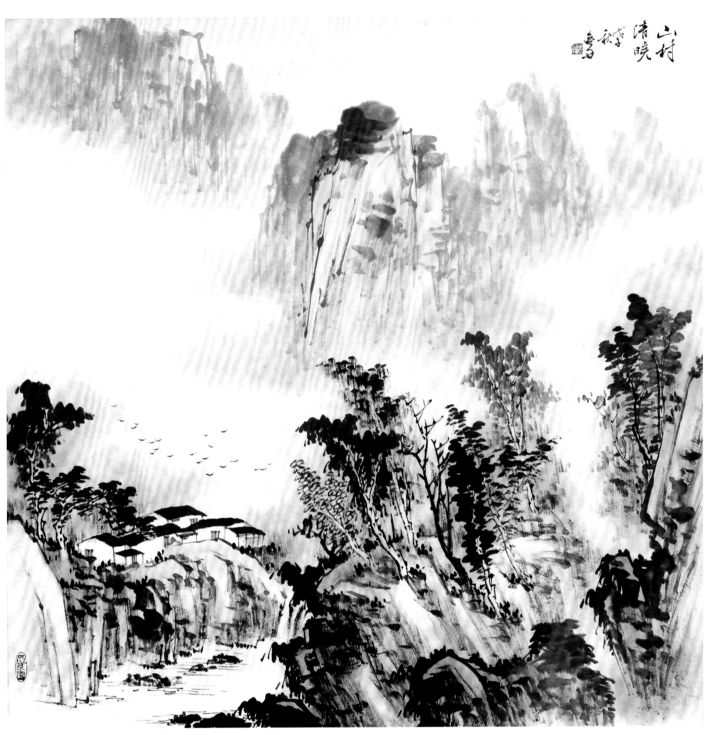

山村清晓　沈逸舟

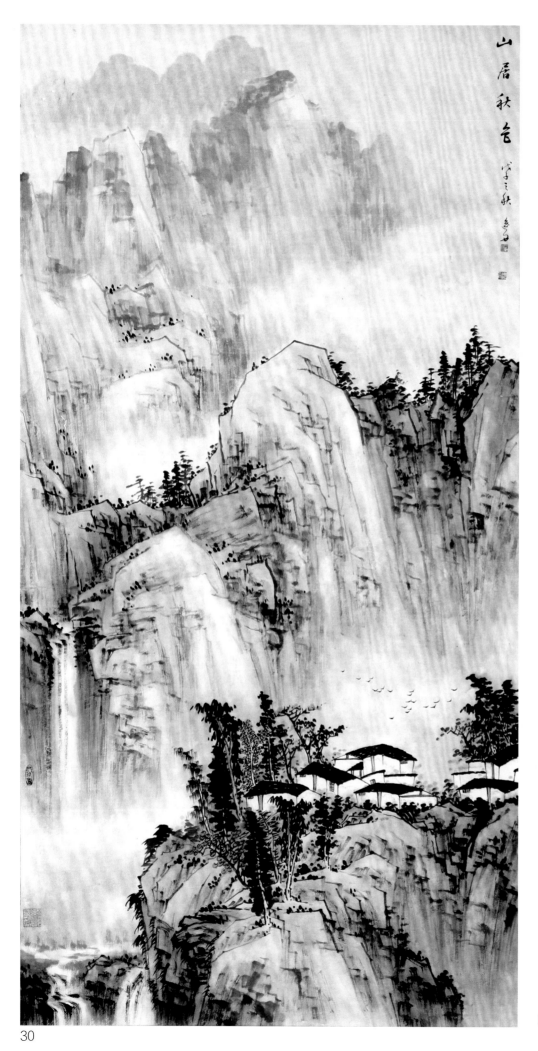

山居秋色　沈逸舟

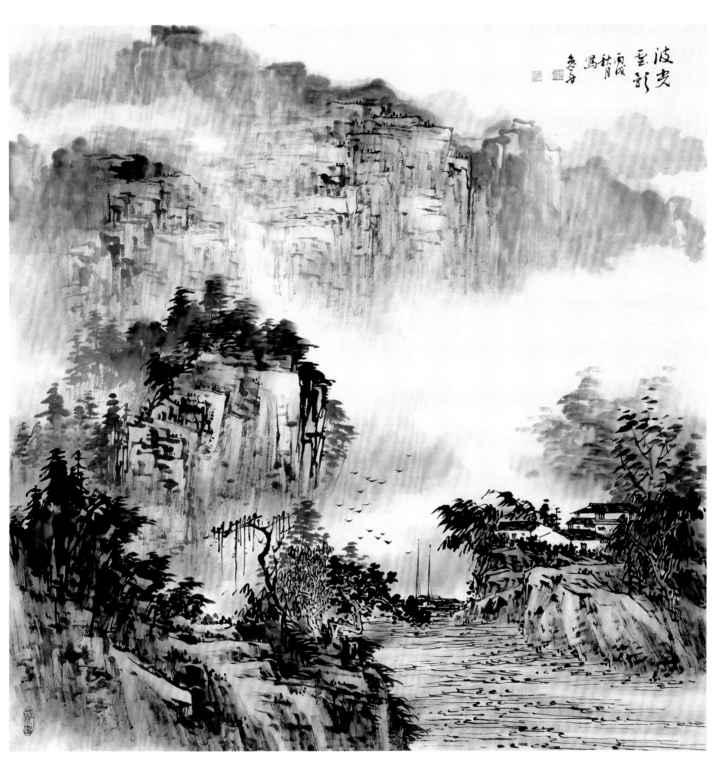

波光重影　沈逸舟

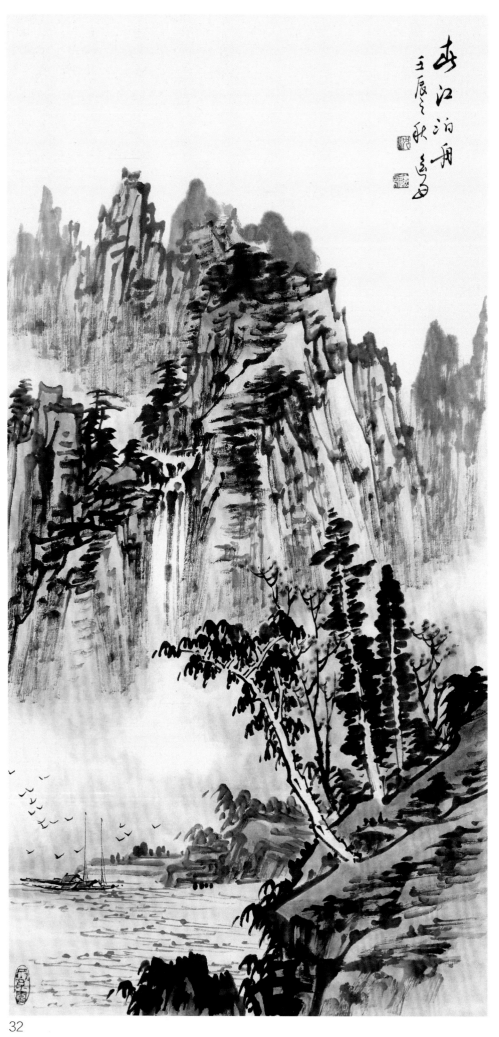

春江泊舟　沈逸舟